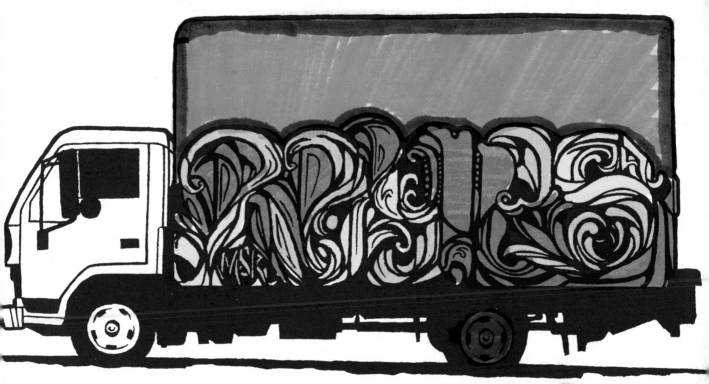

AVNI ✓

HIRANI

REYES

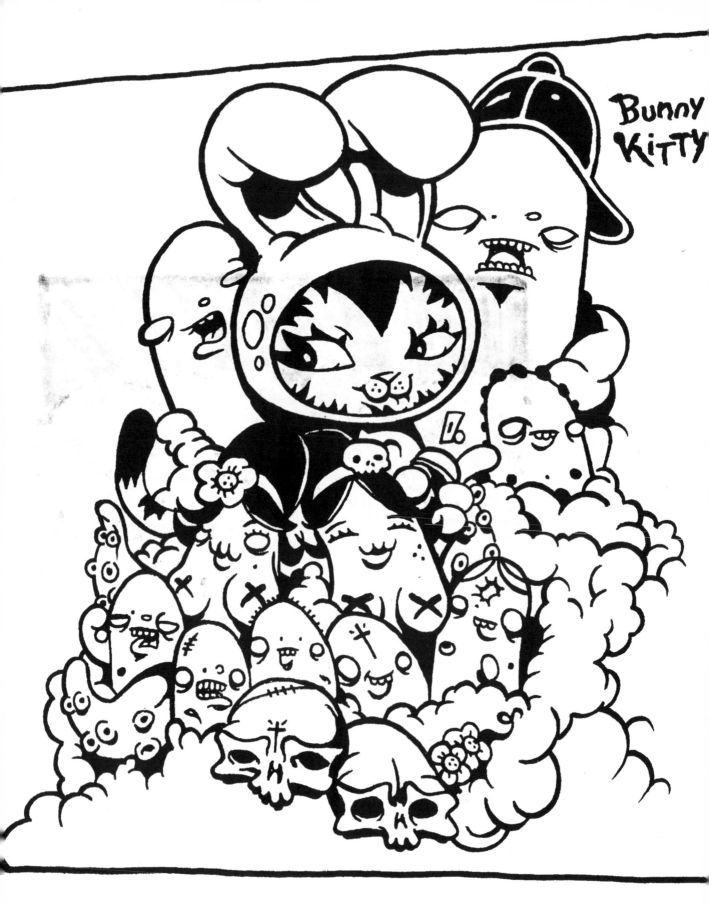

Bunny KiTTY

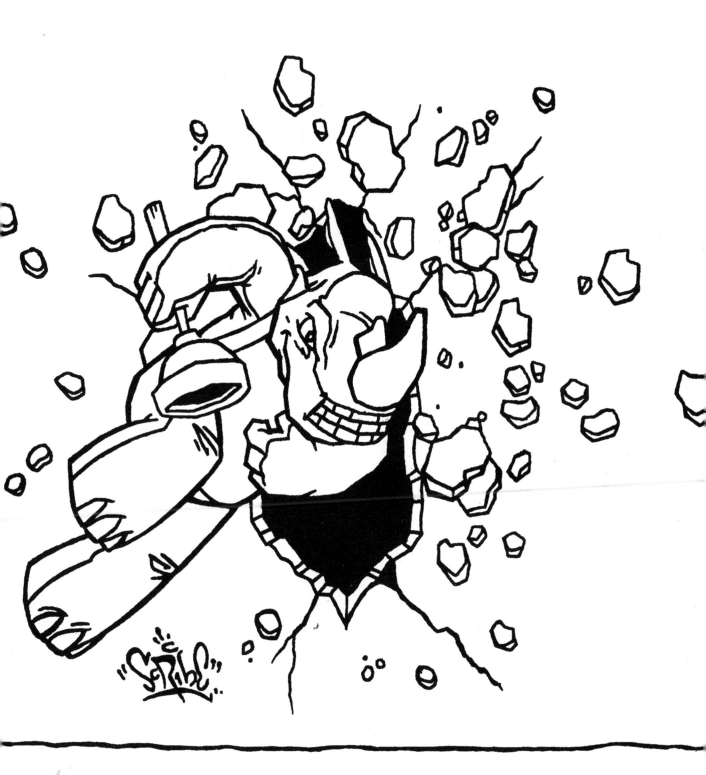

SCRIBE

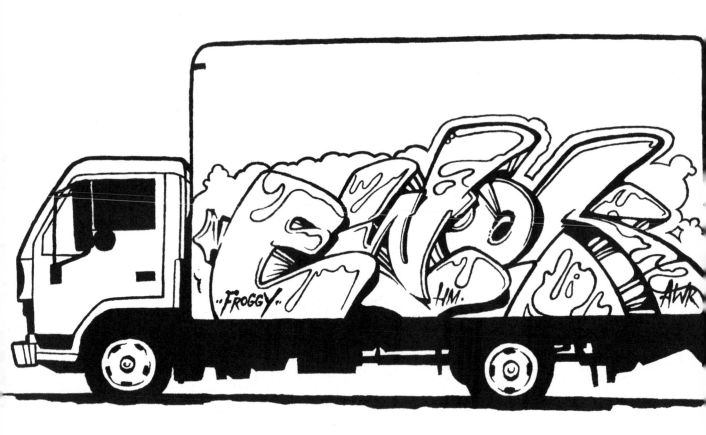

EWOK

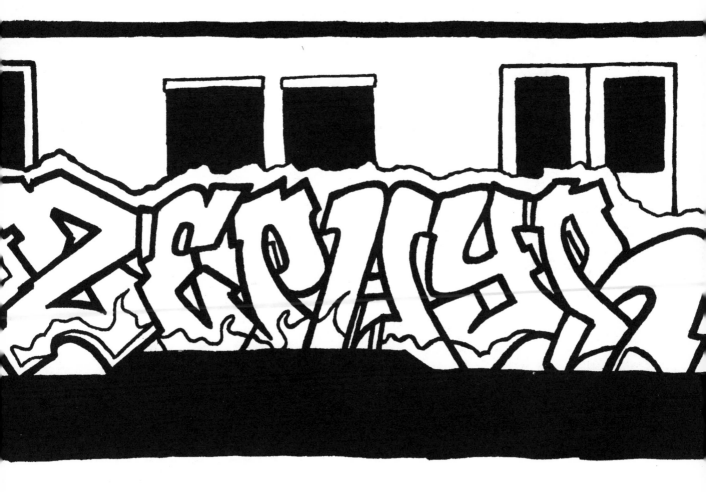

ZEPHYR

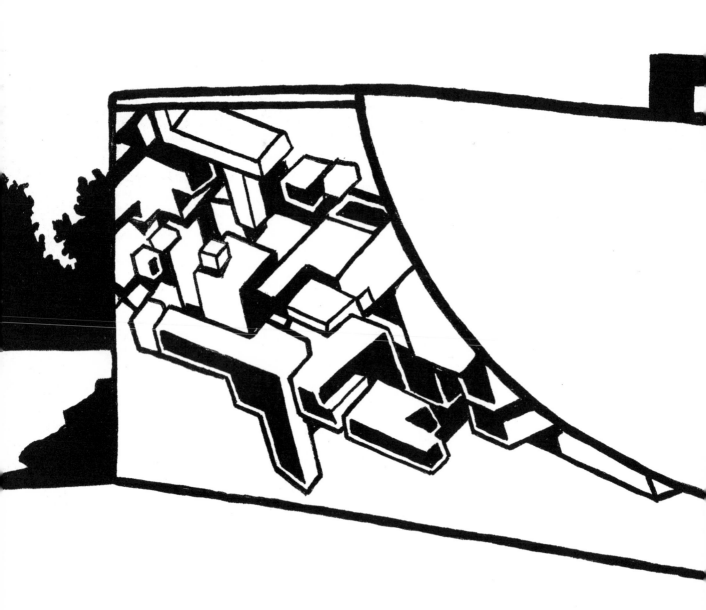

DELTA

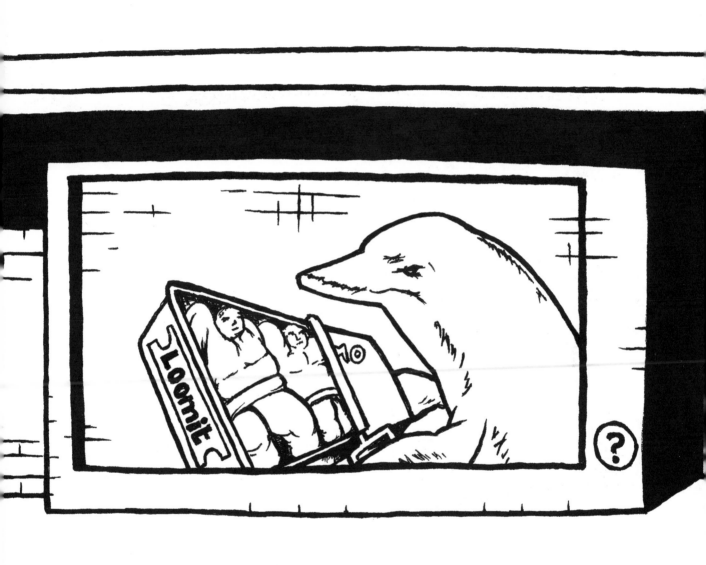

LOOMIT

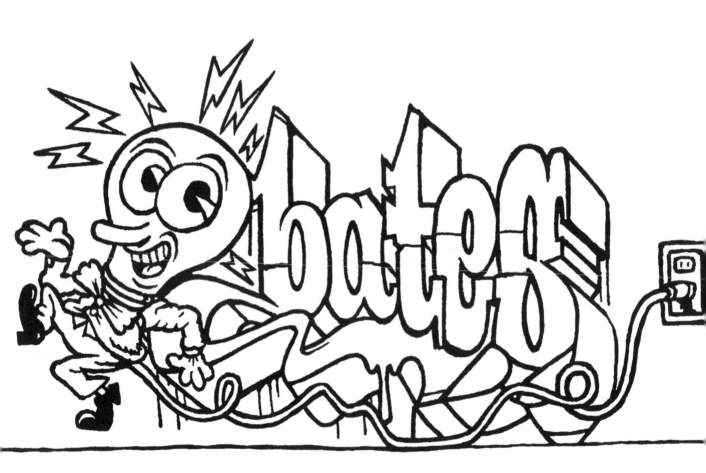

BATES

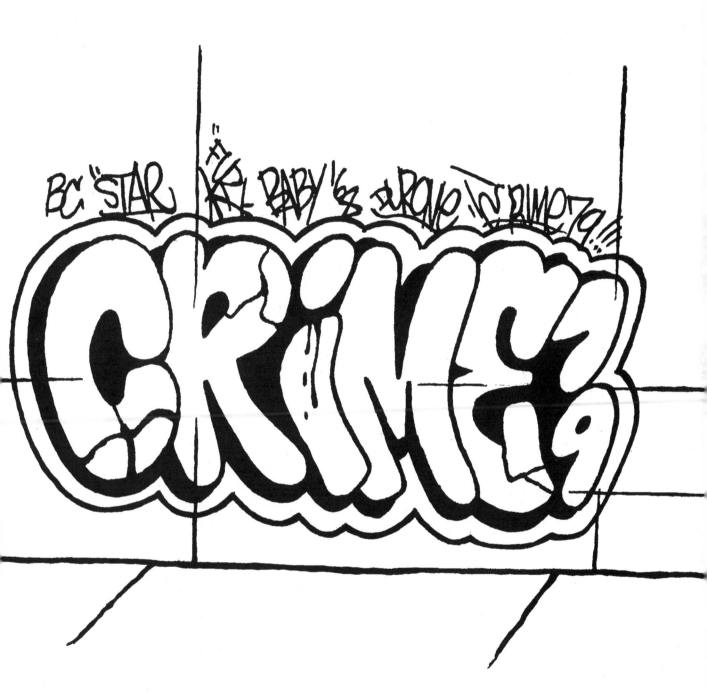

REVOK

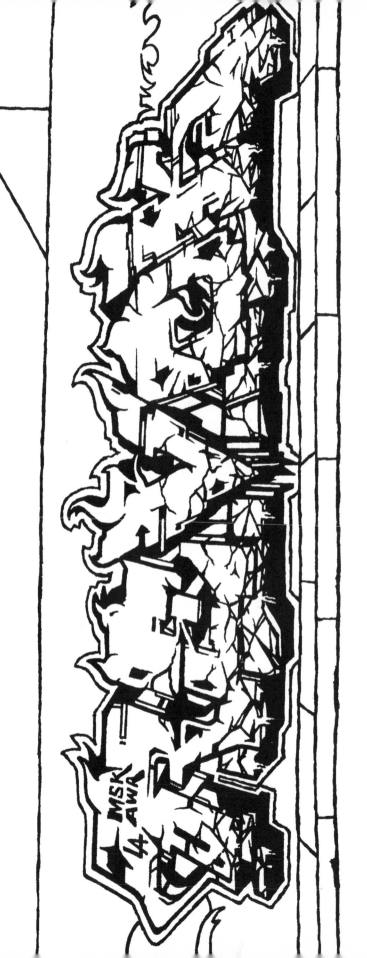

SHEPARD FAIREY

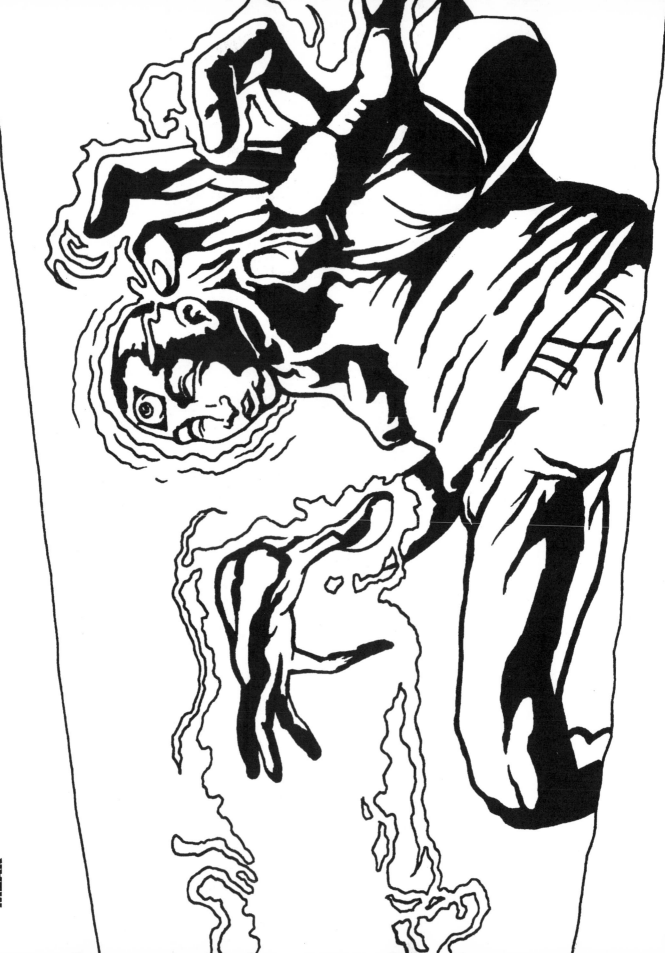

MEAR

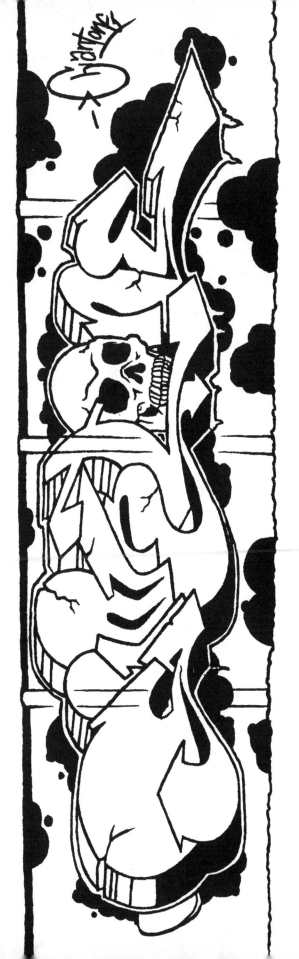

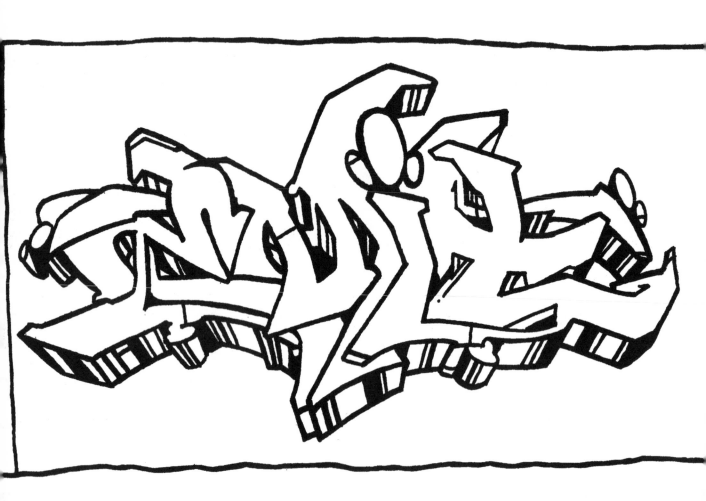

EMIT

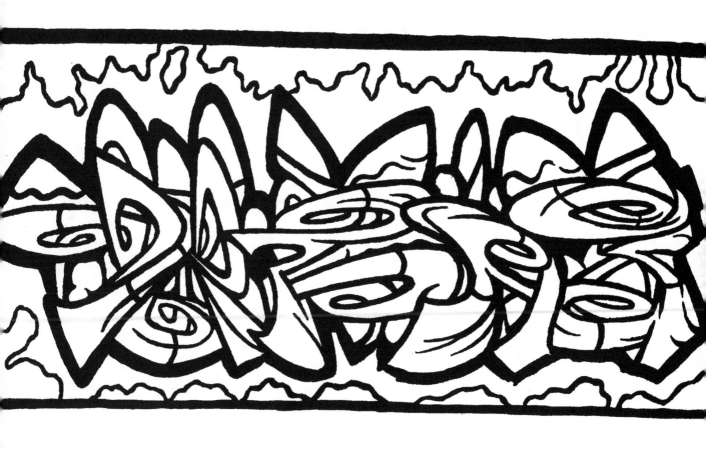

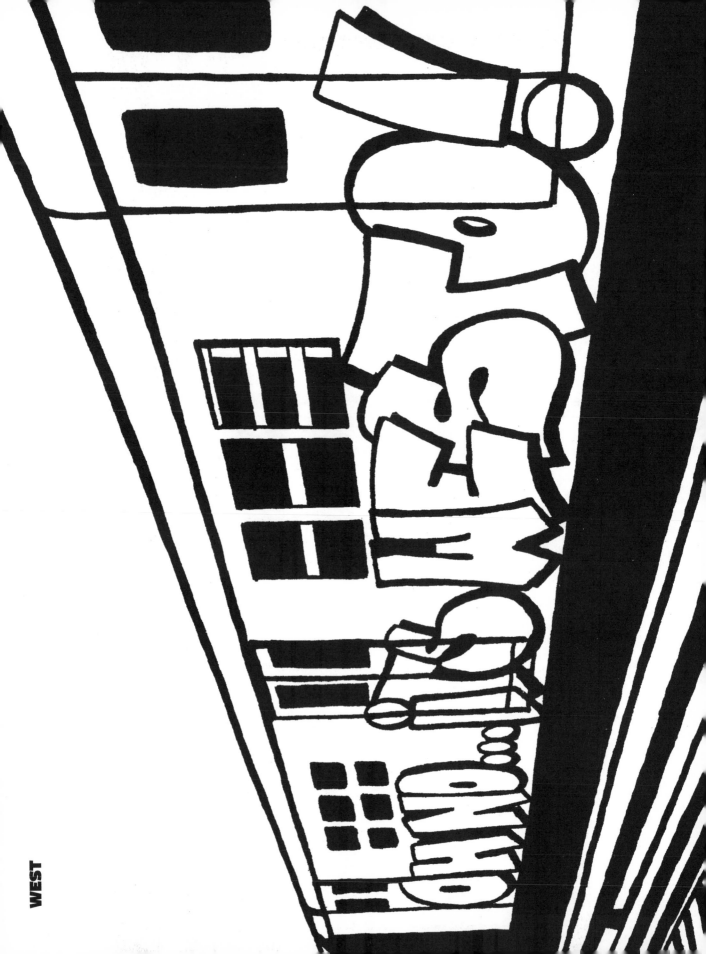

WEST

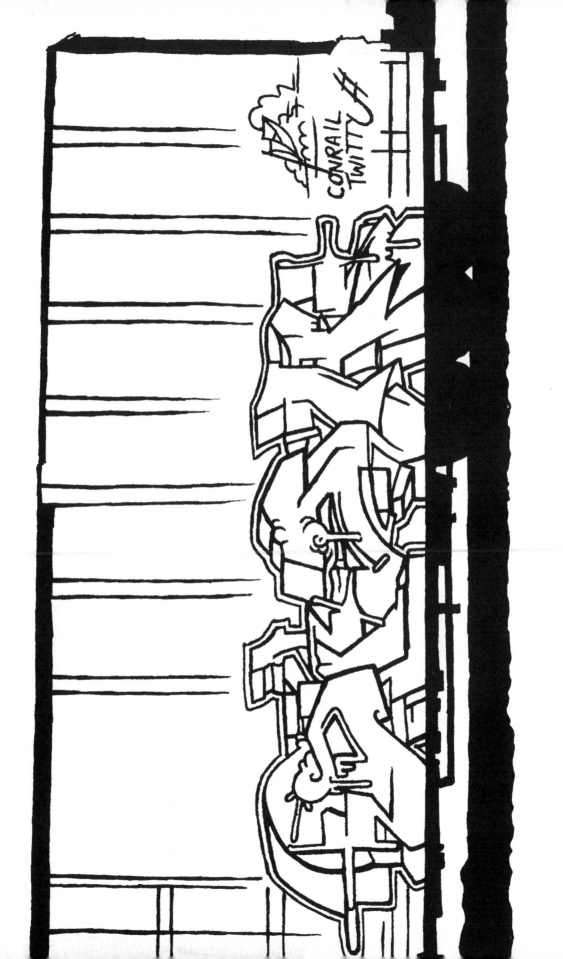

CONRAIL TWITTY #

SIGH

CHACHI

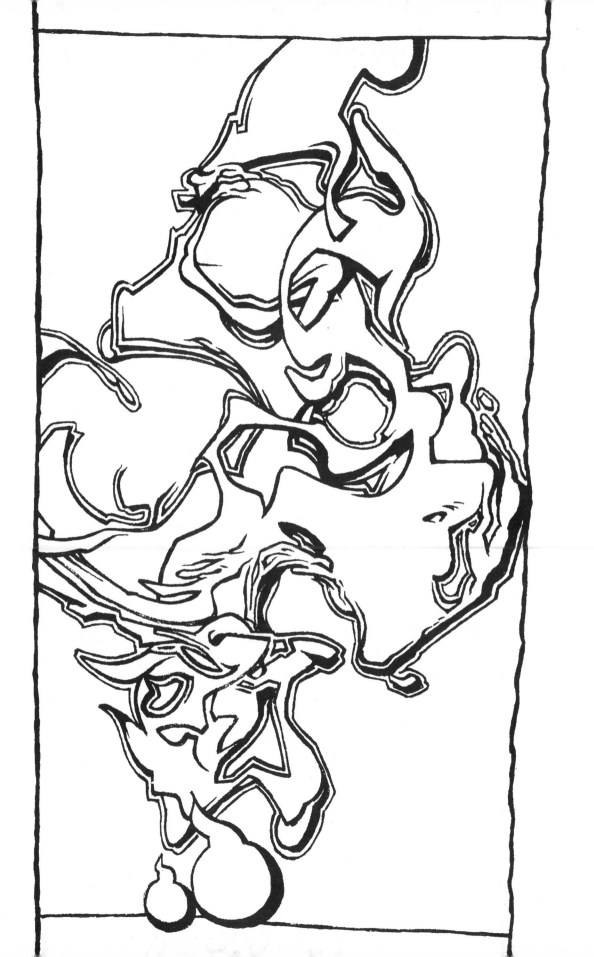

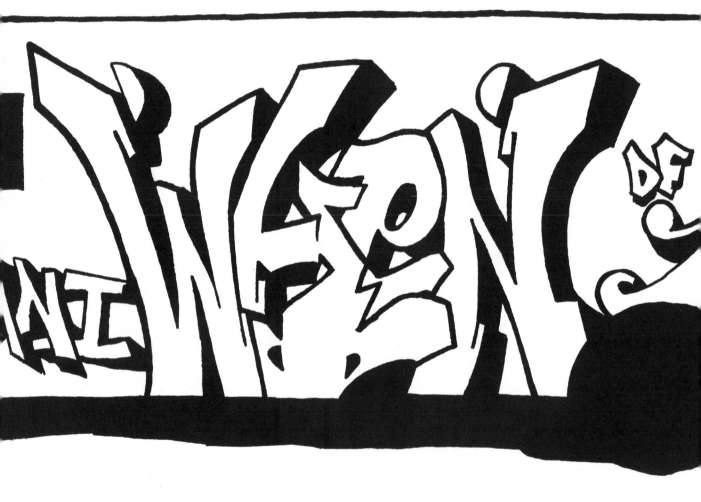

WHEN

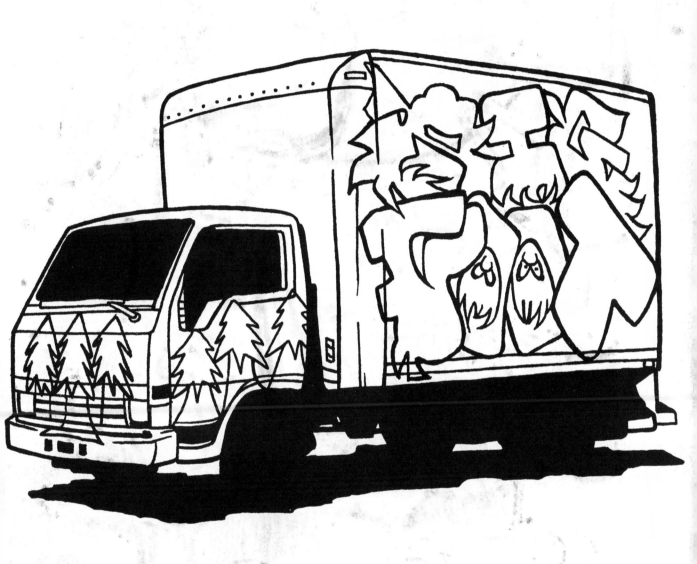

BIGFOOT

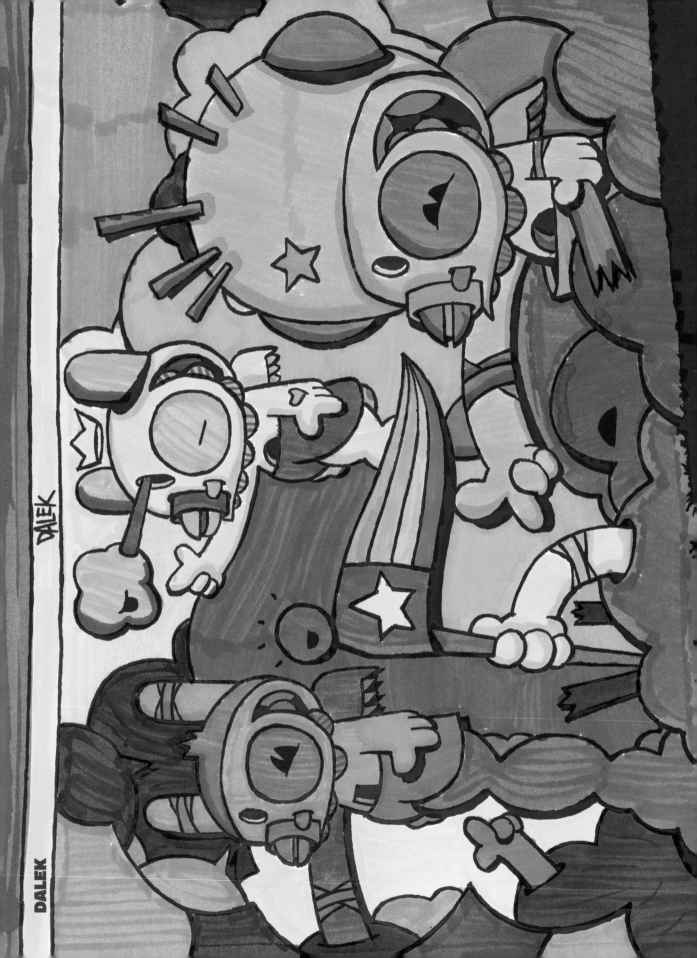

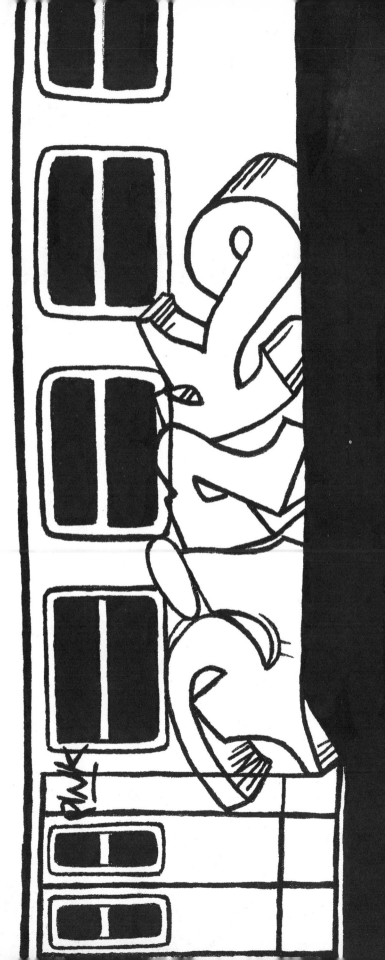

LADY PINK

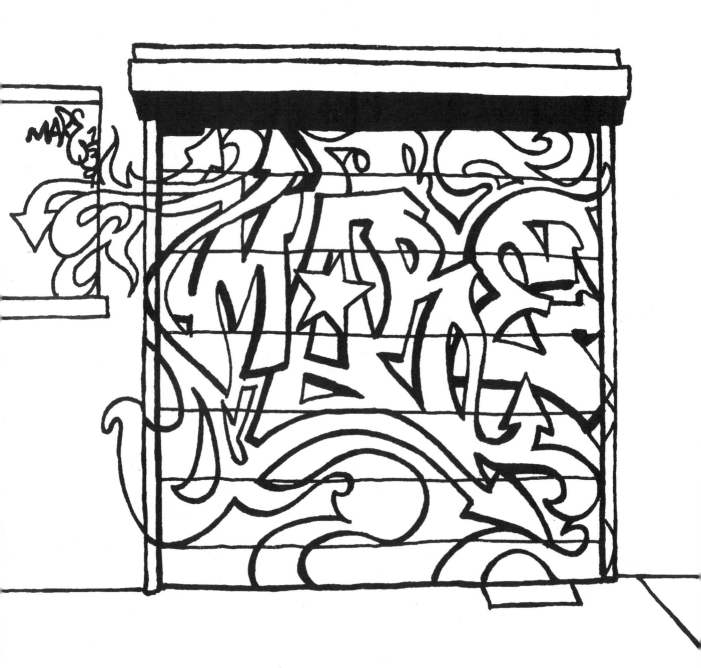

MARE

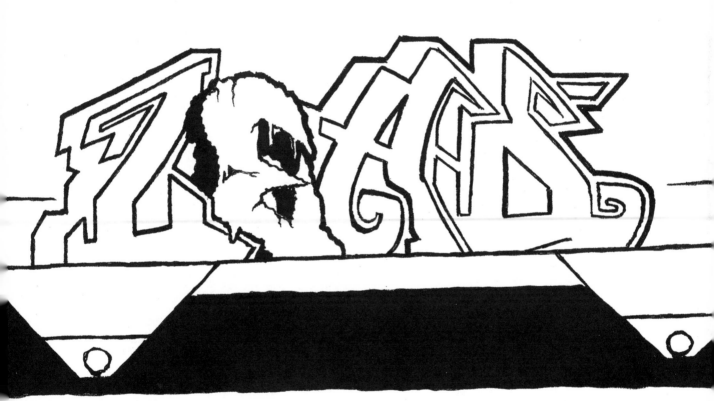

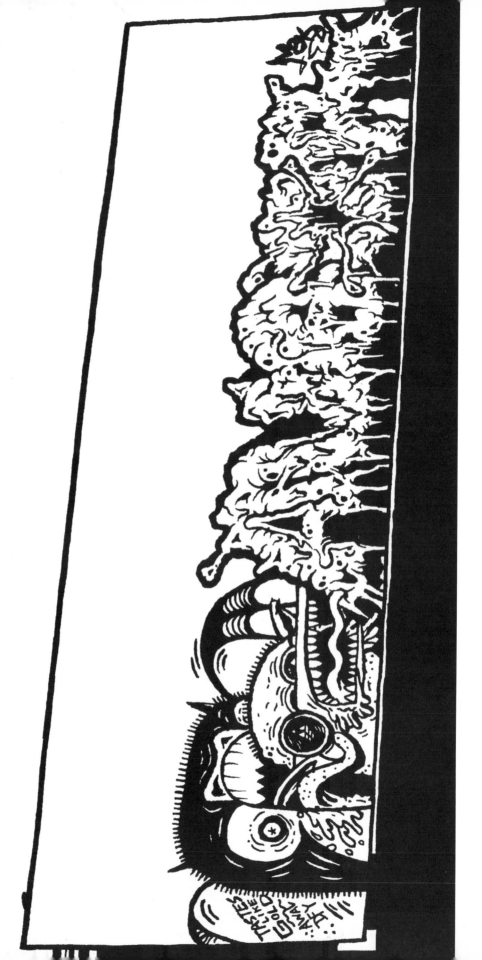

AUGOR

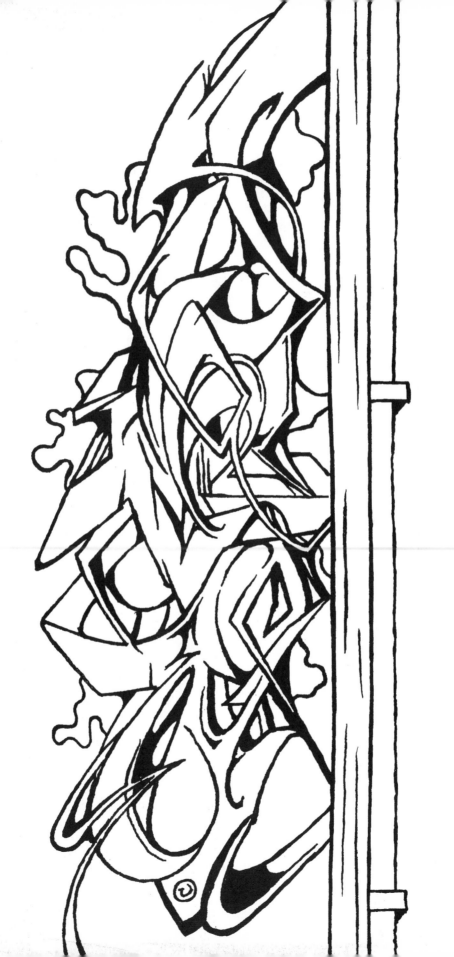

POSE

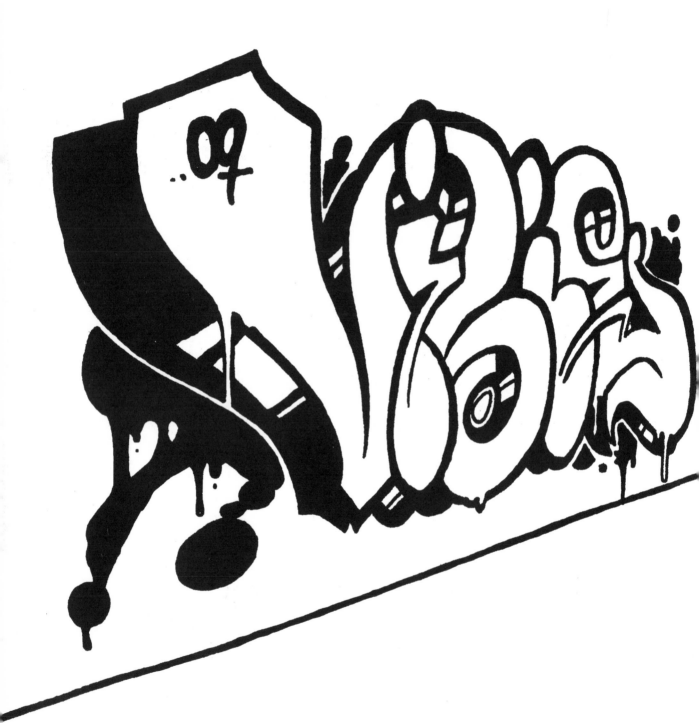

VIZIE ONE

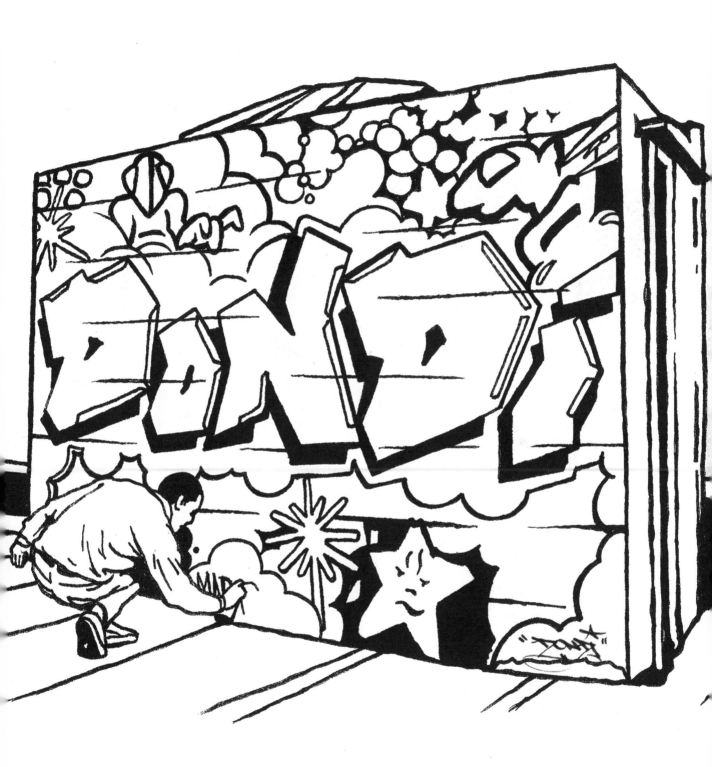

DONDI

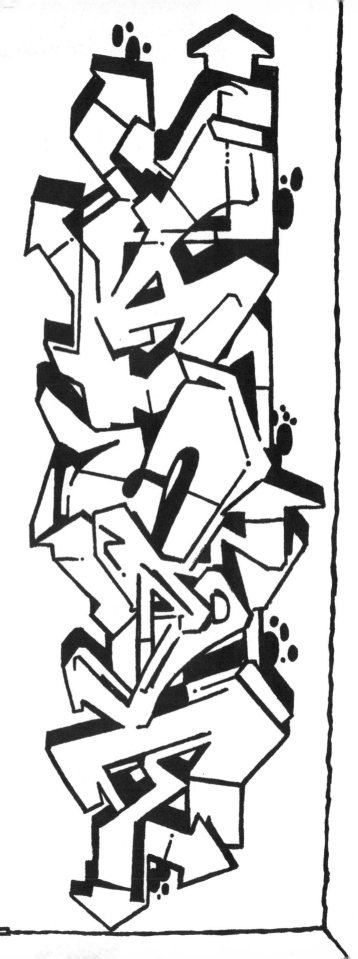

KOSTA BY DF/ATT

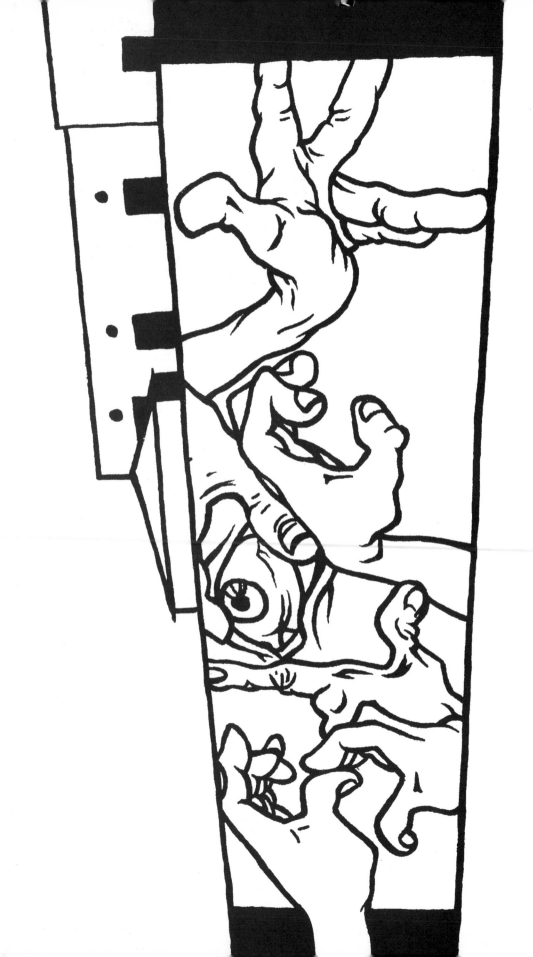

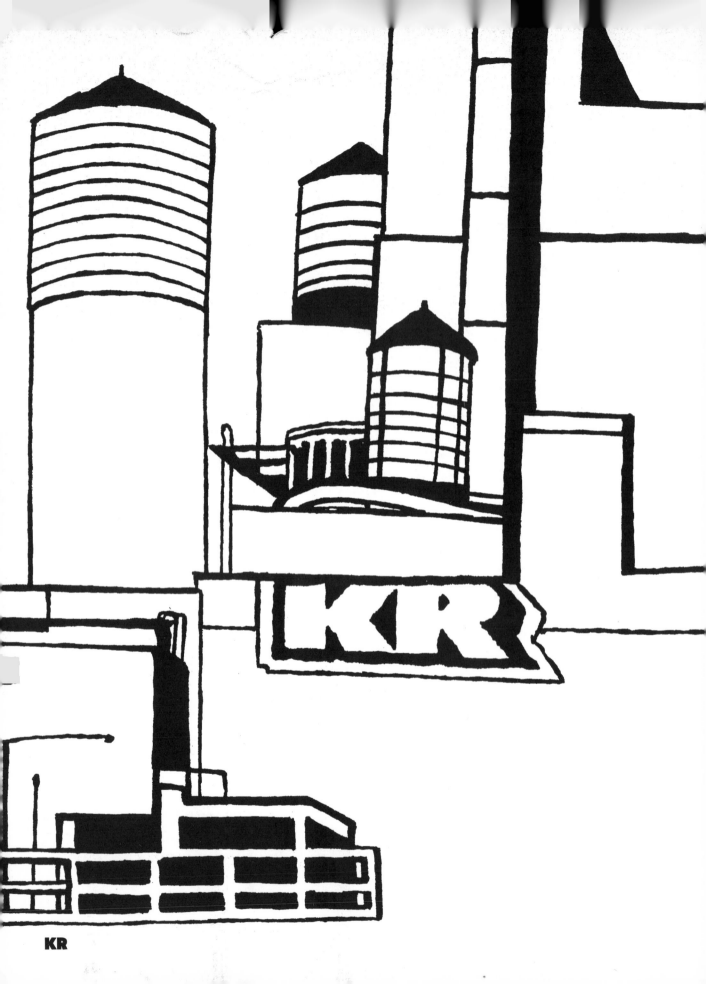

KR